颜真卿楷书集字一百二十篇

中华好诗词

周思明 著

河南美术出版社
·郑州·

图书在版编目（CIP）数据

颜真卿楷书集字一百二十篇 / 周思明著. — 郑州 ：
河南美术出版社，2023.12
（中华好诗词）
ISBN 978-7-5401-6392-1

Ⅰ．①颜… Ⅱ．①周… Ⅲ．①楷书－碑帖－中国－唐
代 Ⅳ．①J292.24

中国国家版本馆CIP数据核字(2023)第231266号

颜真卿楷书集字一百二十篇

周思明　著

出 版 人：王广照
责任编辑：张　浩
责任校对：王淑娟
策　　划：墨点字帖
封面设计：墨点字帖

出版发行：河南美术出版社
地　　址：郑州市郑东新区祥盛街27号
邮政编码：450016
电　　话：（027）87391256
印　　刷：武汉精一佳印刷有限公司
开　　本：787mm×1092mm　1/12
印　　张：9
字　　数：160千字
版　　次：2023年12月第1版
印　　次：2023年12月第1次印刷
书　　号：ISBN 978-7-5401-6392-1
定　　价：39.80元

目 录

词

福海壽山

福海寿山

博學篤志

博学笃志

落筆生花

落笔生花

手不釋卷

手不释卷

思如泉涌

天道酬勤

温故知新

持之以恒

2

錦似程前

前程似锦

上直雲青

青云直上

馨惟德明

明德惟馨

通亨事萬

万事亨通

3

雄才大略

略大才雄

周思明

雄才大略

業精於勤

勤於精業

周思明

业精于勤

民和年豐

豐年和民

周思明

民和年丰

政通人和

和人通政

周思明

政通人和

4

百年樹人

百年树人

誨人不倦

诲人不倦

日朗風清

日朗风清

大公無私

大公无私

肝膽相照

周思明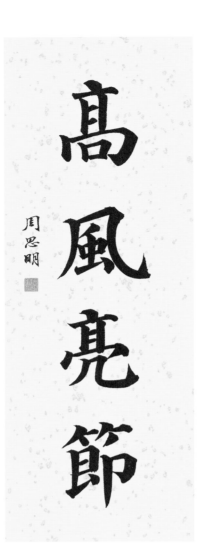

肝胆相照

高風亮節

周思明

高风亮节

浩然正氣

周思明

浩然正气

桂馥蘭馨

周思明

桂馥兰馨

齊家治國

齐家治国

懷文抱質

怀文抱质

一諾千金

一诺千金

君子不器

君子不器

淑人君子

周思明

淑人君子

德藝雙馨

周思明

德艺双馨

歲寒松柏

周思明

岁寒松柏

温文爾雅

周思明

温文尔雅

學以致用

周思明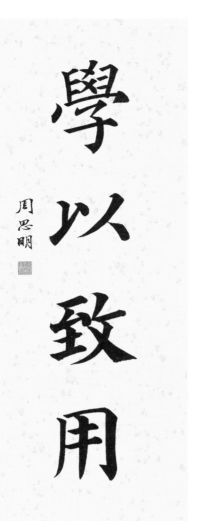

学以致用

文以載道

周思明

文以载道

心悦神怡

周思明

心悦神怡

行雲流水

周思明

行云流水

9

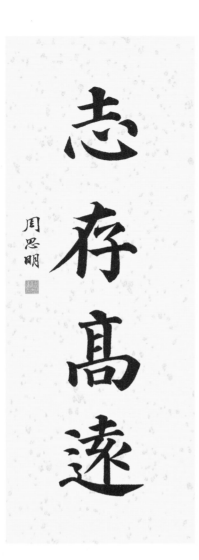

志存高遠

周思明

志存高远

修身養性

周思明

修身养性

壯志凌雲

周思明

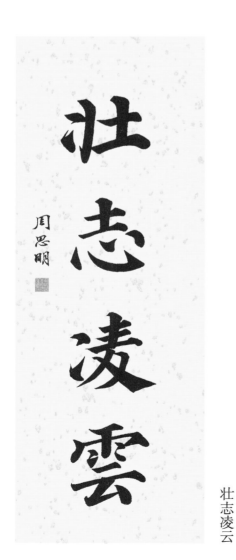

壮志凌云

傳道解惑

周思明

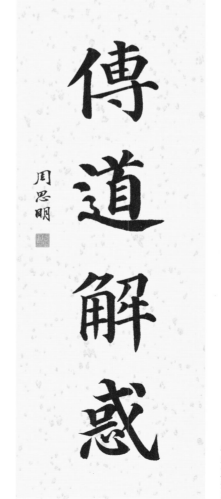

传道解惑

西陆蝉声唱

禅房花木深

周思明

西陆蝉声唱　禅房花木深

天晴雲歸盡

雨洗月色新

周思明

室有山林樂

人同天地春

周思明

倚杖看孤石

開林出遠山

周思明

桂子落秋月

荷花羞玉顏

周思明

桂子落秋月　荷花羞玉顏

綠竹入幽徑

倦桃正發花

周思明

暗水流花徑

清風滿竹林

周思明

暗水流花径　清风满竹林

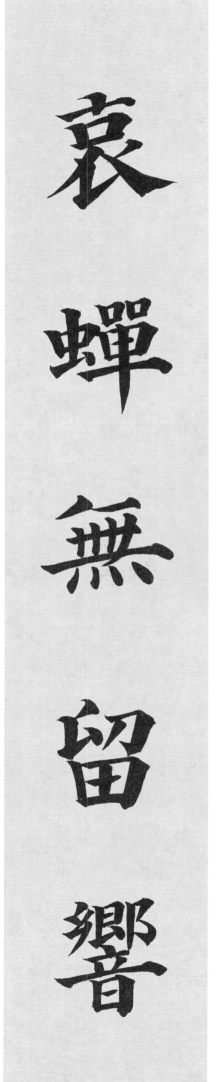

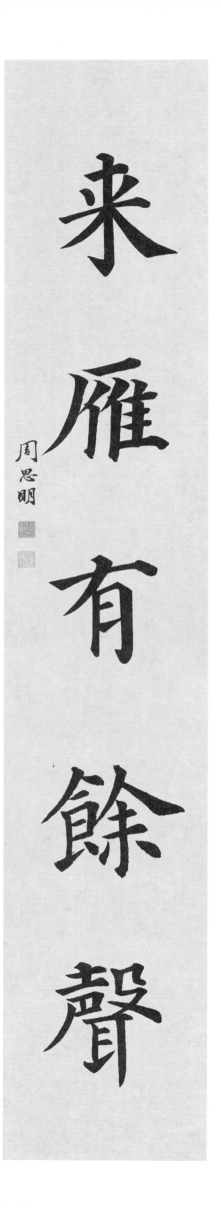

周思明

明月照積雪

平疇交遠風

周思明

移花兼蝶至

買石得雲饒

周思明

移花兼蝶至　买石得云饶

坐間蘭氣靜能永

亭外竹陰清自幽

周思明

清齋十日不然鼎

負米萬里緣其親

周思明

鳥啼碧樹閑臨水

竹映高牆似傍山

周思明

鳥啼碧树闲临水　竹映高墙似傍山

23

倾壶待客花開後

出竹吟詩月上初

周思明

倾壶待客花开后　出竹吟诗月上初

好山當戶碧雲晚

古屋貯月松風涼

周思明

林花經雨香猶在

芳草留人意自閑

周思明

洞門靜掩梨花月

古寺深藏松葉雲

周思明

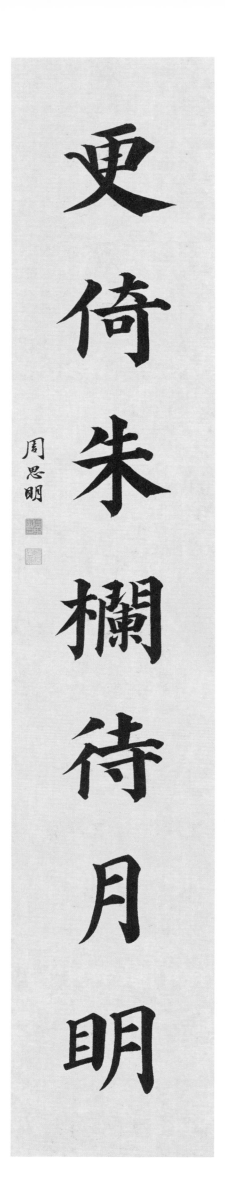
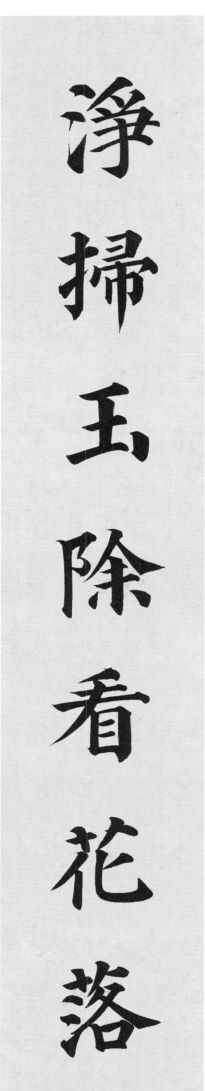

淨掃玉除看花落

更倚朱欄待月明

周思明

閑吟風月詩無草

夢吐文章筆有花

周思明

闲吟风月诗无草　梦吐文章笔有花

瓦當文延年益壽

銅盤銘富貴吉祥　周思明

〔唐〕宋之问　渡汉江

岭外音书断／经冬复历春／近乡情更怯／不敢问来人。

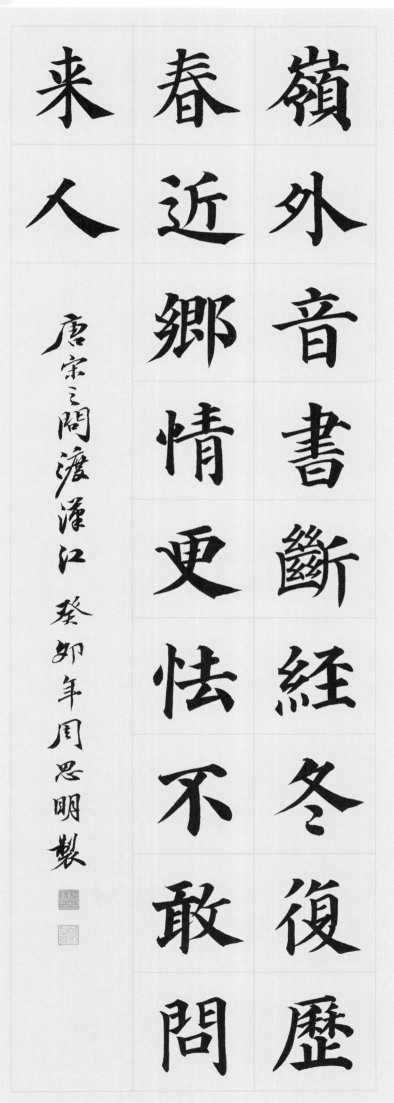

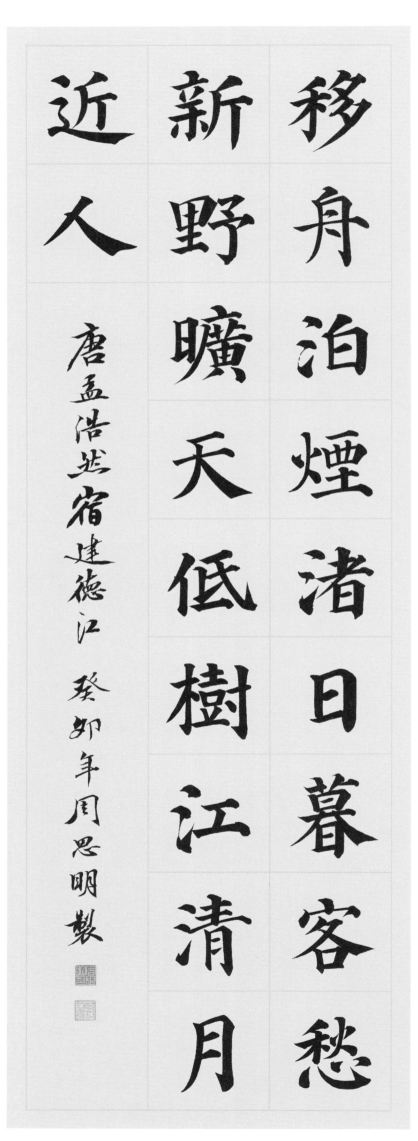

移舟　泊煙渚　日暮客愁
新野　曠天低樹　江清月
近人

唐孟浩然宿建德江　癸卯年周思明製

遊人五陵去寶劍值

金分手脫相贈平生一

片心

唐孟浩然送朱大入秦 癸卯年周思明製

〔唐〕孟浩然　送朱大入秦

游人五陵去／宝剑值千金／分手脱相赠／平生一片心。

33

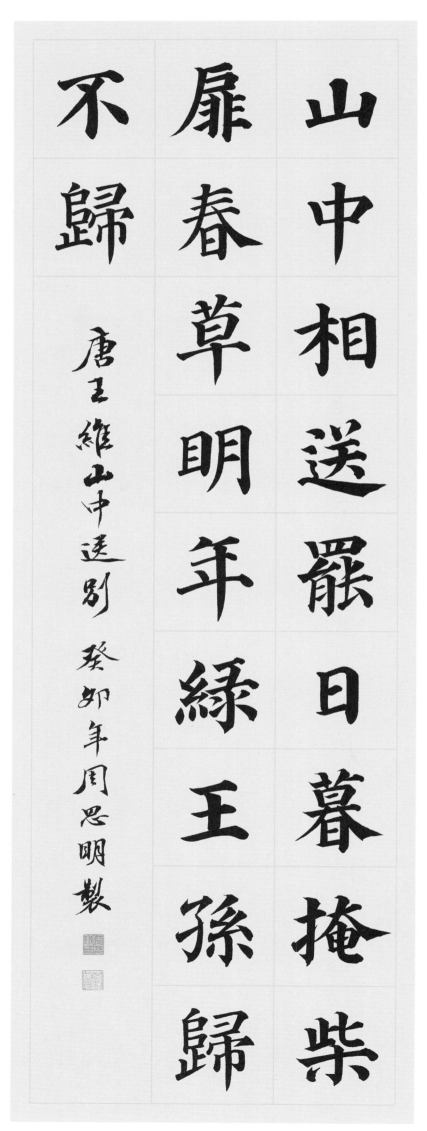

〔唐〕王　维　山中送别

山中相送罢／日暮掩柴扉／春草明年绿／王孙归不归。

山中相送罢日暮掩柴扉春草明年绿王孙归不归

唐王维山中送别 癸卯年周思明製

人闲桂花落／夜静春山空／月出惊山鸟／时鸣春涧中。

人閑桂花落夜静春山

窃月出驚山鳥時鳴春

澗中

唐王維鳥鳴澗 癸卯年周思明製

危樓高百尺手可摘星

辰不敢高聲語恐驚天

上人

唐李白夜宿山寺 癸卯年周思明製

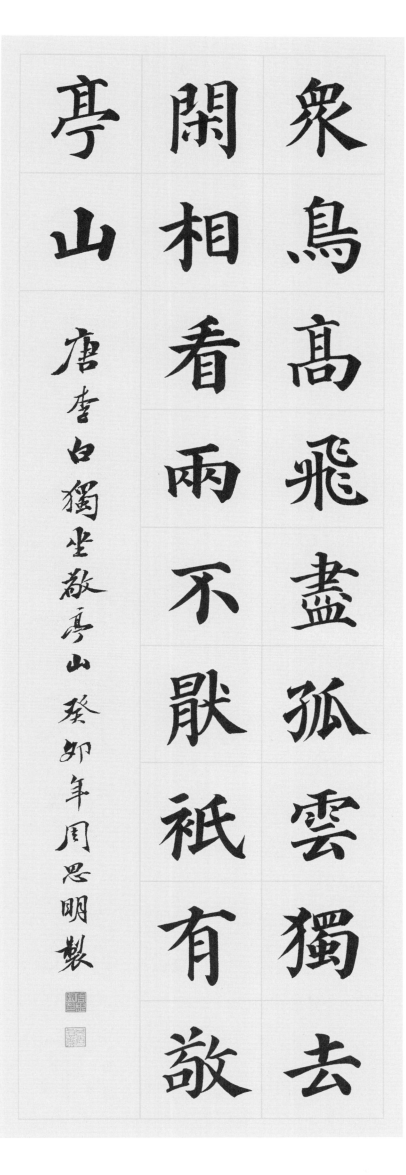

〔唐〕李 白 独坐敬亭山

众鸟高飞尽／孤云独去闲／相看两不厌／只有敬亭山。

眾鳥高飛盡孤雲獨去
閒相看兩不猒祇有敬
亭山

唐李白獨坐敬亭山癸卯年周思明製

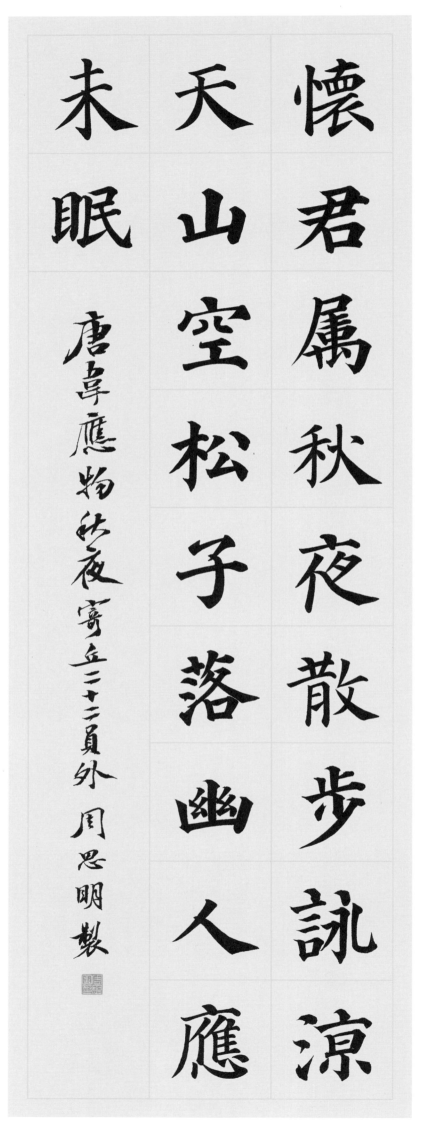

怀君属秋夜散步咏凉

天山空松子落幽人应

未眠　唐韦應物秋夜寄丘二十二員外周思明製

鹫翎金仆姑／燕尾绣蝥弧／独立扬新令／千营共一呼。

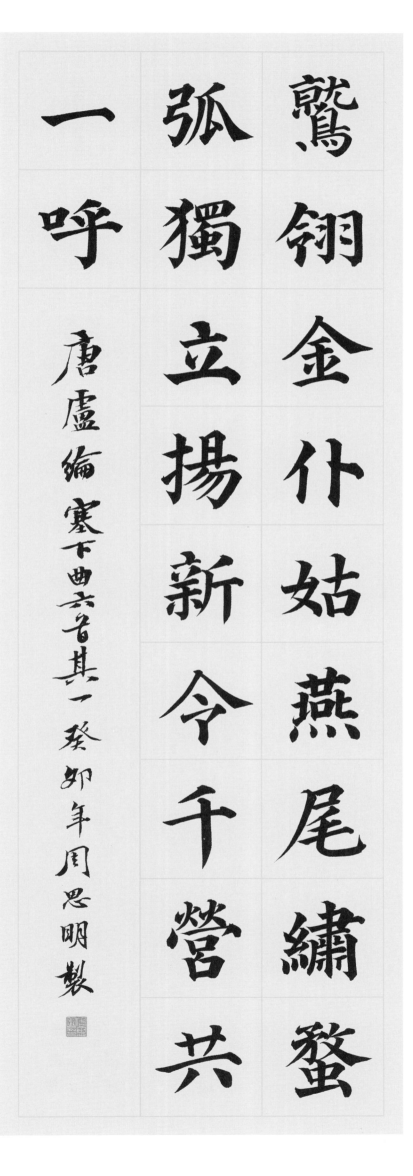

鹫翎金仆姑燕尾绣蝥弧独立扬新令千营共一呼

唐卢纶塞下曲六音其一 癸卯年周思明製

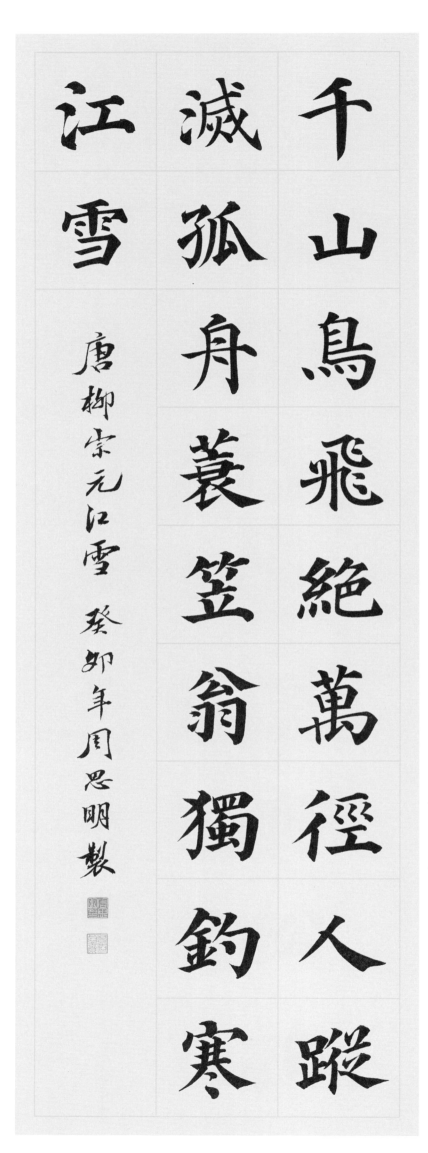

千山鸟飞绝／万径人踪灭／孤舟蓑笠翁／独钓寒江雪。

千山鳥飛絕萬徑人蹤

滅孤舟蓑笠翁獨釣寒

江雪　唐柳宗元江雪　癸卯年周思明製

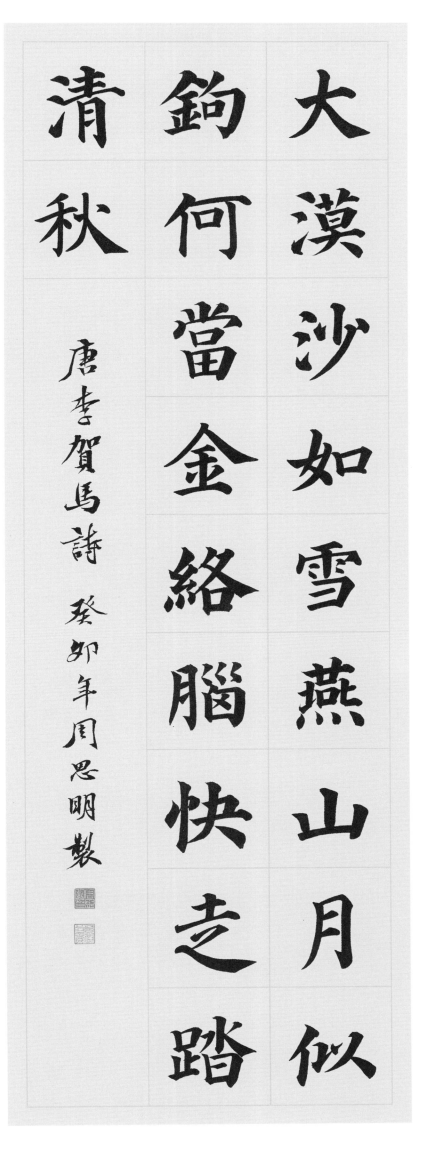

〔唐〕李 贺 马诗　大漠沙如雪／燕山月似钩／何当金络脑／快走踏清秋。

大漠沙如雪燕山月似
钩何当金络脑快走踏
清秋

唐李贺马诗 癸卯年周思明製

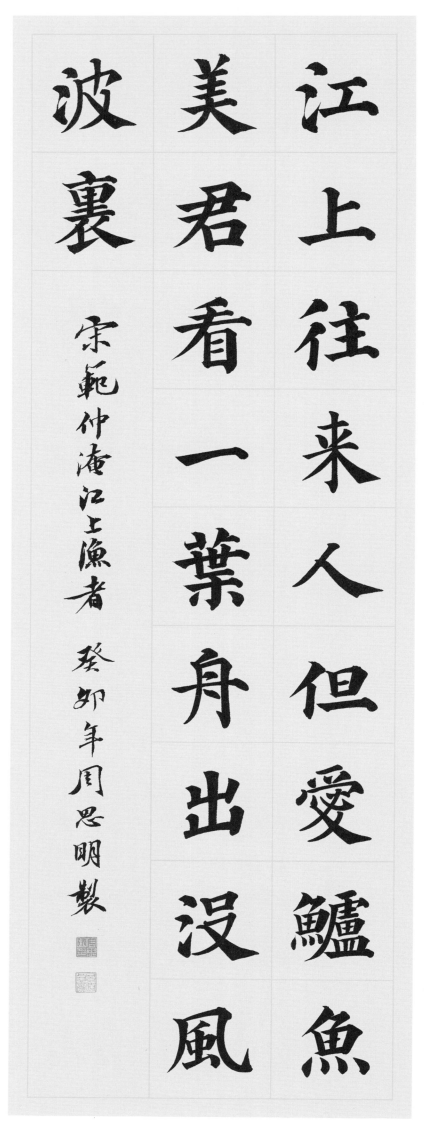

〔宋〕范仲淹　江上渔者

江上往来人／但爱鲈鱼美／君看一叶舟／出没风波里。

江上往来人但愛鱸魚

美君看一葉舟出没風

波裏

宋範仲淹江上漁者　癸卯年周思明製

42

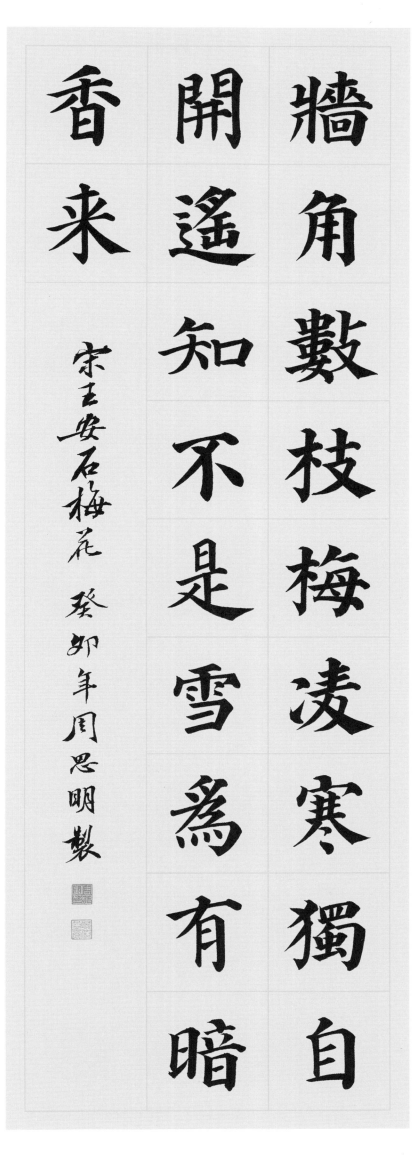

〔宋〕王安石　梅花

墙角数枝梅／凌寒独自开／遥知不是雪／为有暗香来。

牆角數枝梅凌寒獨自

開遙知不是雪爲有暗

香来

宋王安石梅花　癸卯年周思明製

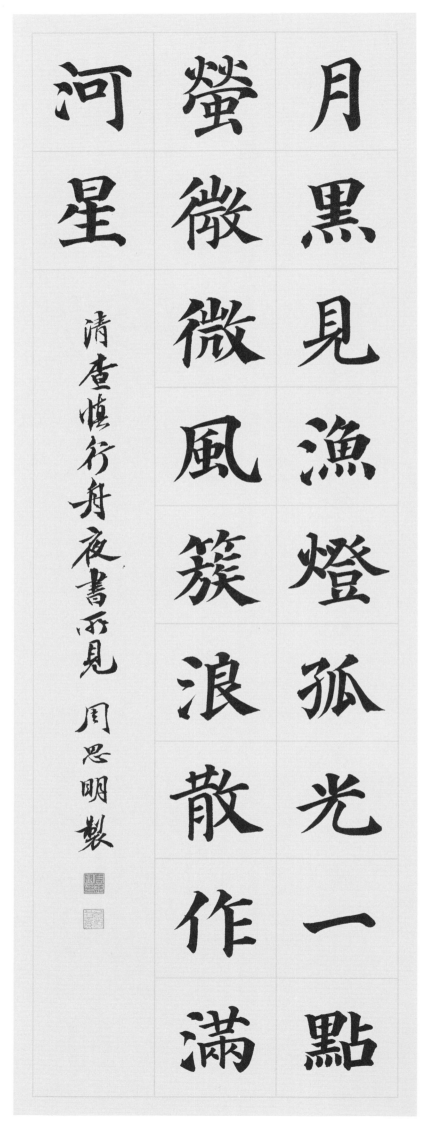

月黑見漁燈 一點

螢微微風簇浪散作滿

河星

清查慎行舟夜書所見 周思明製

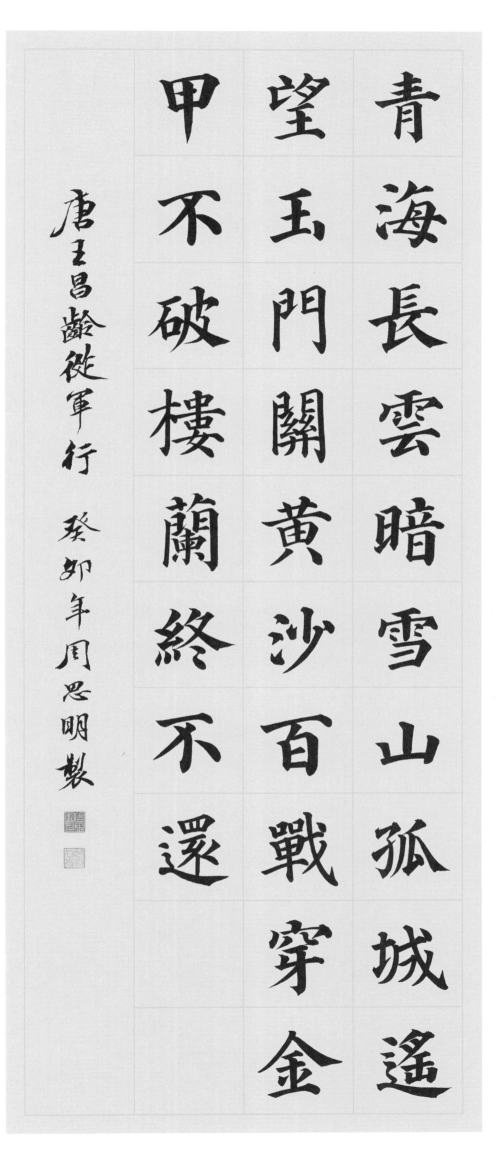

青海長雲暗雪山孤城遙
望玉門關黃沙百戰穿金
甲不破樓蘭終不還

唐王昌齡從軍行 癸卯年周思明製

〔唐〕王昌齡　從軍行

青海长云暗雪山／孤城遥望玉门关／黄沙百战穿金甲／不破楼兰终不还。

问余何意栖碧山／笑而不答心自闲／桃花流水窅然去／别有天地非人间。

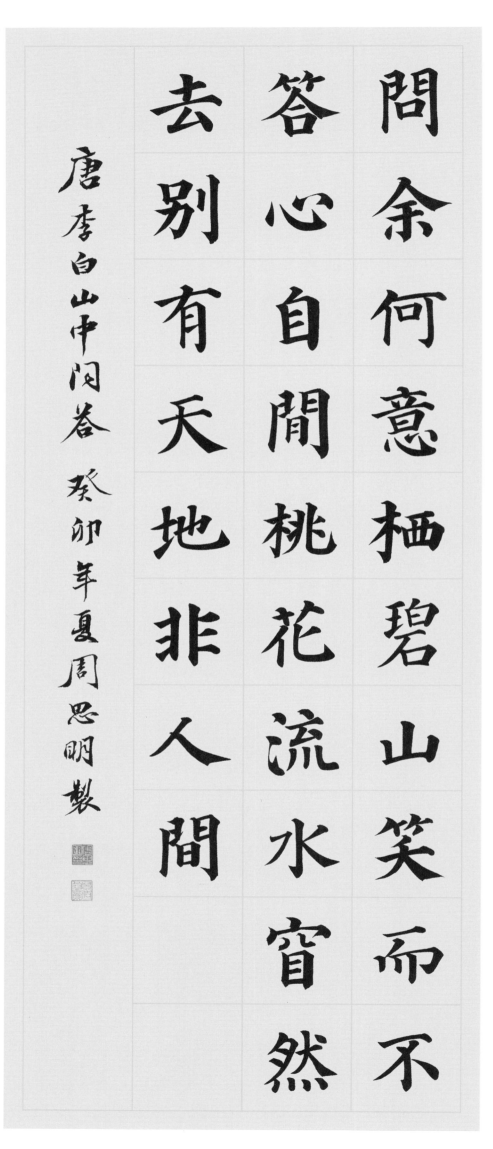

问余何意栖碧山笑而不答心自闲桃花流水窅然去别有天地非人间

唐李白山中问答　癸卯年夏周思明製

故园东望路漫漫／双袖龙钟泪不干／马上相逢无纸笔／凭君传语报平安。

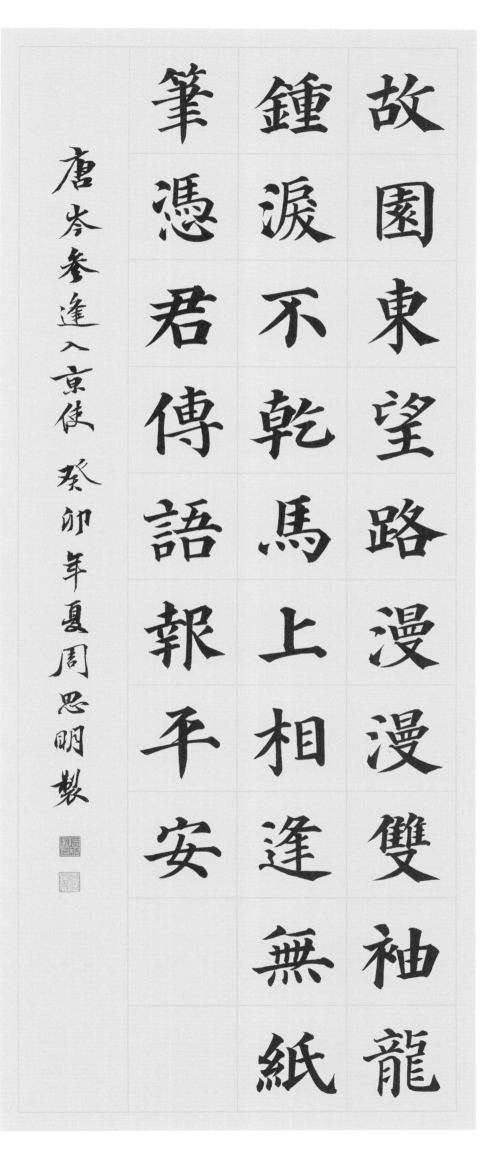

故園東望路漫漫雙袖龍

鍾淚不乾馬上相逢無紙

筆憑君傳語報平安

唐岑參逢入京使 癸卯年夏周思明製

中庭地白树栖鸦／冷露无声湿桂花／今夜月明人尽望／不知秋思落谁家。

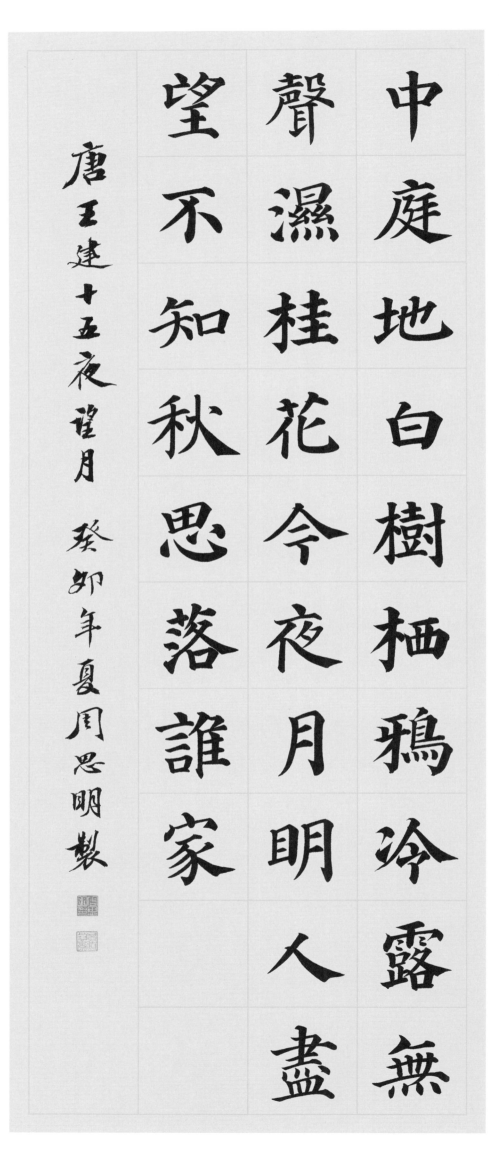

中庭地白樹栖鴉冷露中無
聲濕桂花今夜月明人盡
望不知秋思落誰家

唐王建十五夜望月　癸卯年夏周思明製

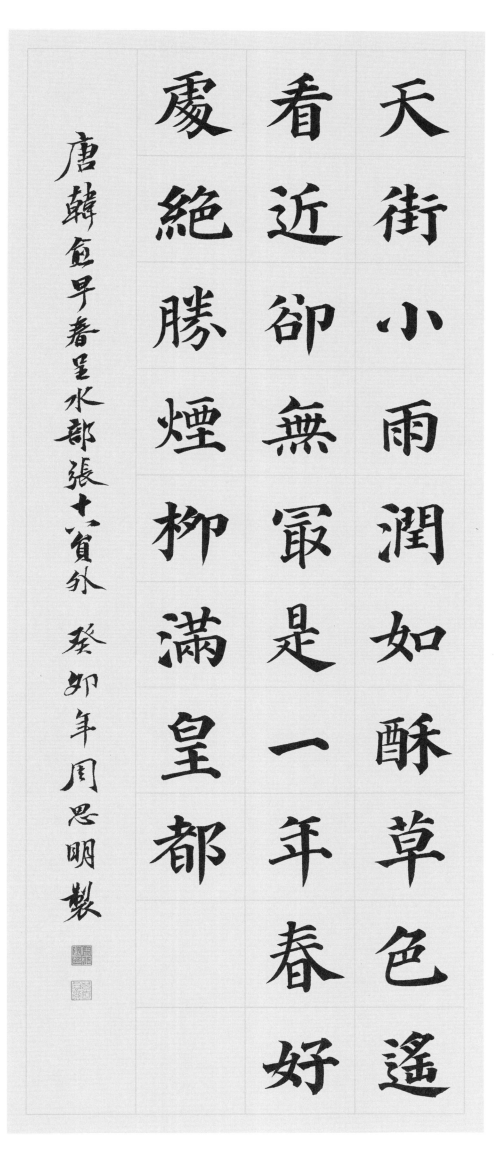

〔唐〕韩　愈　早春呈水部张十八员外

天街小雨润如酥／草色遥看近却无／最是一年春好处／绝胜烟柳满皇都。

唐韩愈早春呈水部張十八員外　癸卯年周思明製

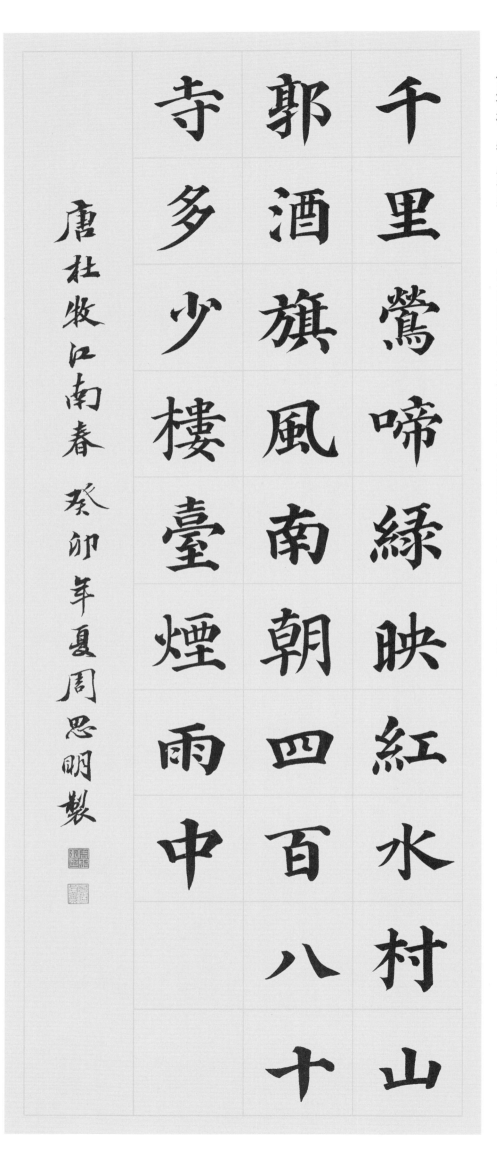

〔唐〕杜 牧 江南春

千里莺啼绿映红／水村山郭酒旗风／南朝四百八十寺／多少楼台烟雨中。

千里莺啼绿映红水村山

郭酒旗风南朝四百八十

寺多少楼台烟雨中

唐杜牧江南春 癸卯年夏周思明製

清明時節雨紛紛路上行
人欲斷魂借問酒家何處
有牧童遙指杏花村

唐杜牧清明 癸卯年夏周思明製

51

江海相逢客恨多／秋风叶下洞庭波／酒酣夜别淮阴市／月照高楼一曲歌。

江海相逢客恨多秋風葉

下洞庭波酒酣夜别淮陰

市月照高樓一曲歌

唐温庭筠赠少年　癸卯年夏周思明製

〔唐〕李商隐　宿骆氏亭寄怀崔雍崔衮

竹坞无尘水槛清／相思迢递隔重城／秋阴不散霜飞晚／留得枯荷听雨声。

唐李商隱宿駱氏亭寄懷崔雍崔袞　周思明製

竹塢無塵水檻清相思迢
遞隔重城秋陰不散霜飛
晚留得枯荷聽雨聲

花光浓烂柳轻明／酌酒花前送我行／我亦且如常日醉／莫教弦管作离声。

花光濃爛柳輕明酌酒花
前送我行我亦且如常日
醉莫教弦管作離聲

宋歐陽修別滁　癸卯年夏周思明製

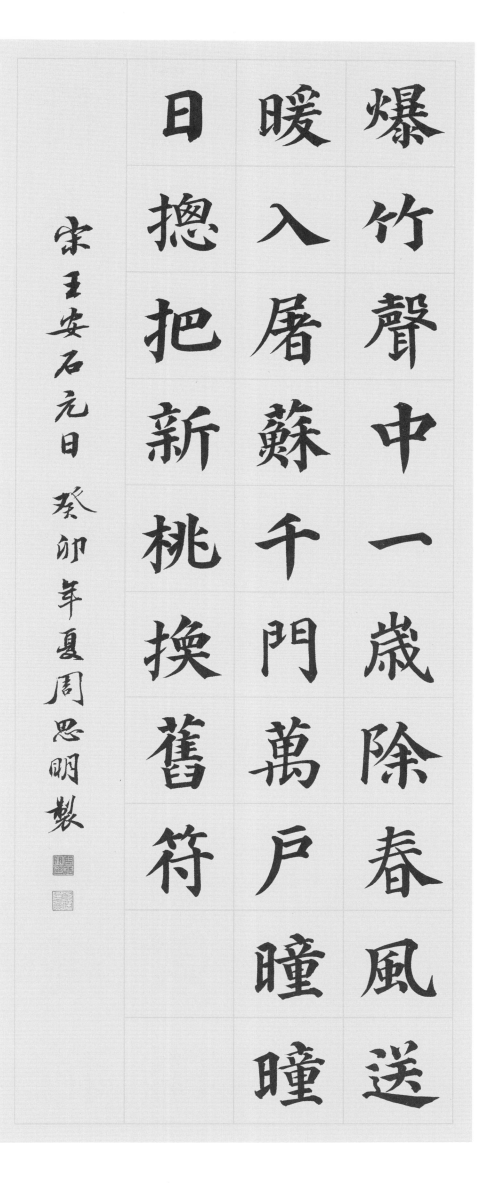

爆竹聲中一歲除春風送
暖入屠蘇千門萬戶瞳瞳
日總把新桃換舊符

宋王安石元日 癸卯年夏周思明製

〔宋〕王安石 元日

爆竹声中一岁除／春风送暖入屠苏／千门万户瞳瞳日／总把新桃换旧符。

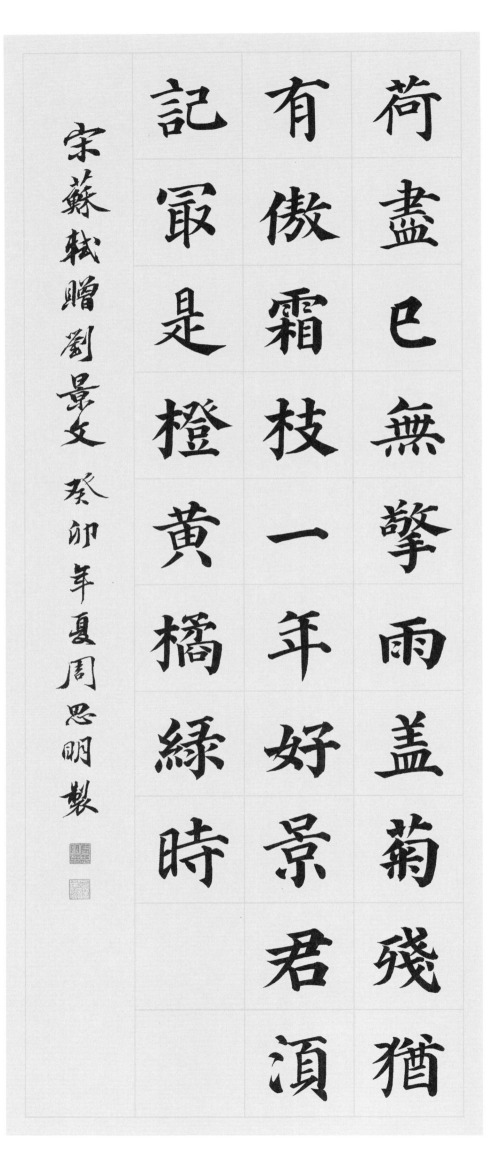

荷尽已无擎雨盖／菊残犹有傲霜枝／一年好景君须记／最是橙黄橘绿时。

荷盡已無擎雨蓋菊殘猶
有傲霜枝一年好景君須
記最是橙黄橘綠時

宋蘇軾贈劉景文　癸卯年夏周思明製

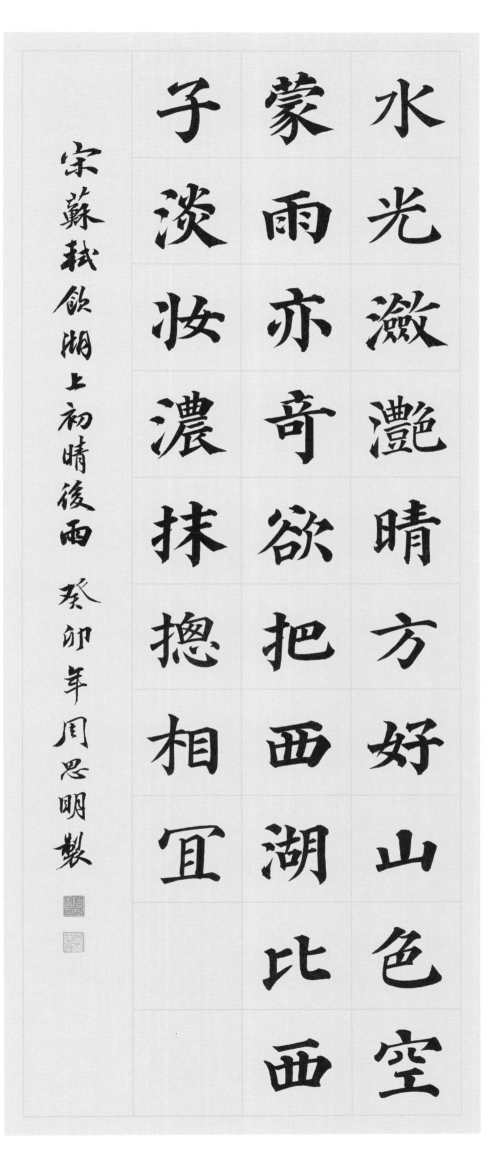

水光潋灩晴方好山色空
蒙雨亦奇欲把西湖比西
子淡妆浓抹總相宜

宋蘇軾飲湖上初晴後西
癸卯年周思明製

〔宋〕苏 轼 饮湖上初晴后雨

水光潋滟晴方好／山色空蒙雨亦奇／欲把西湖比西子／淡妆浓抹总相宜。

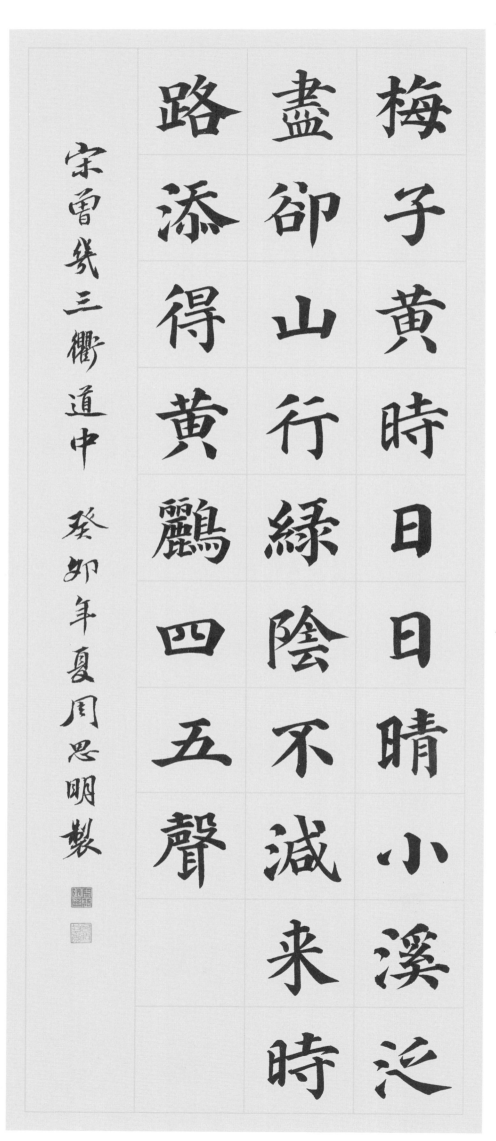

梅子黄時日日晴小溪泛
盡却山行綠陰不減来時
路添得黄鸝四五聲

宋曾幾三衢道中　癸卯年夏周思明製

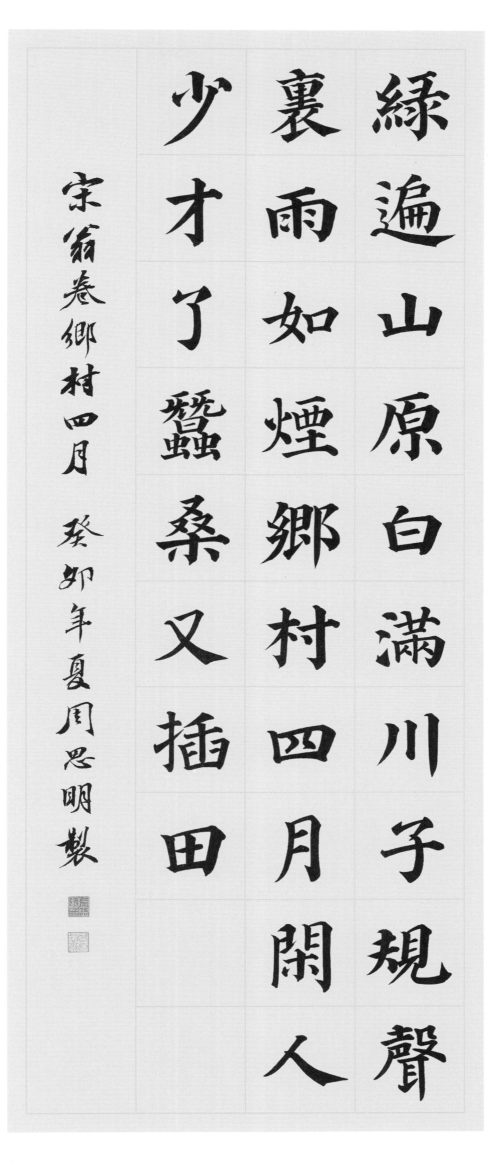

〔宋〕翁　卷　乡村四月

绿遍山原白满川／子规声里雨如烟／乡村四月闲人少／才了蚕桑又插田。

绿遍山原白满川子规声
裏雨如煙鄉村四月閒人
少才了蠶桑又插田

宋翁卷鄉村四月　癸卯年夏周思明製

草满池塘水满陂／山衔落日浸寒漪／牧童归去横牛背／短笛无腔信口吹。

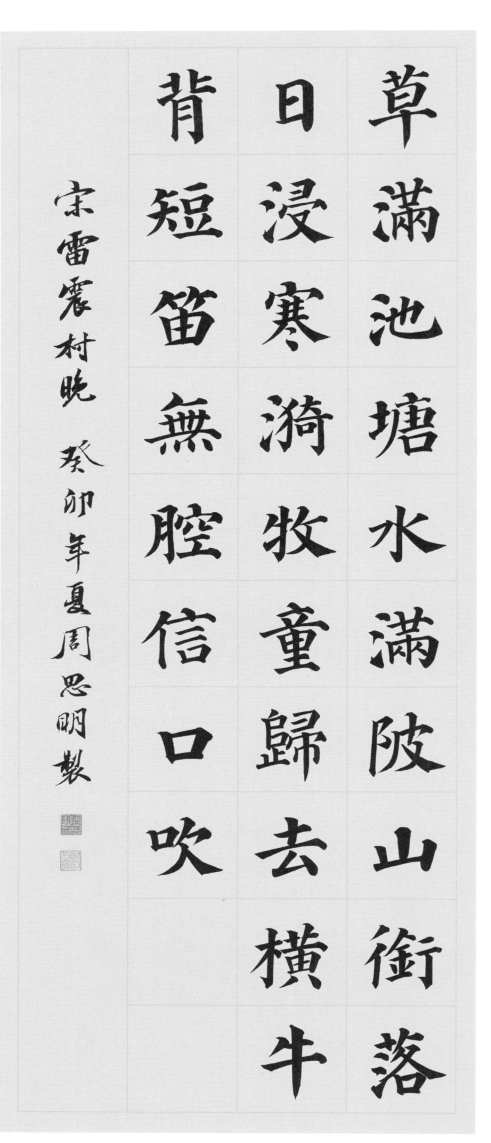

草满池塘水满陂山衔落

日浸寒漪牧童归去横牛

背短笛无腔信口吹

宋雷震村晚　癸卯年夏周思明製

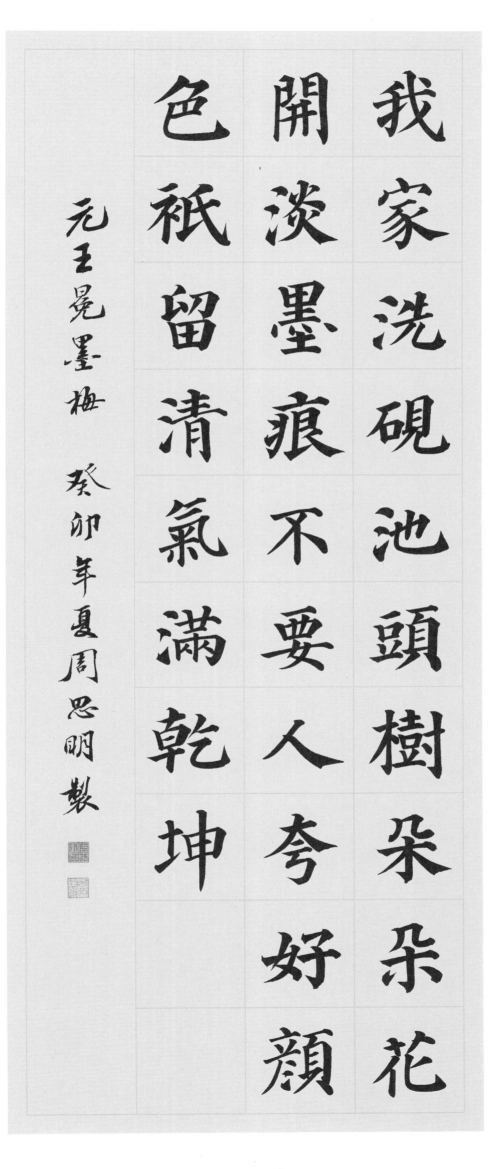

〔元〕王冕　墨梅

我家洗砚池头树，朵朵花开淡墨痕，不要人夸好颜色，只留清气满乾坤。

我家洗硯池頭樹朵朵花
開淡墨痕不要人夸好顏
色祇留清氣滿乾坤

元王冕墨梅　癸卯年夏周思明製

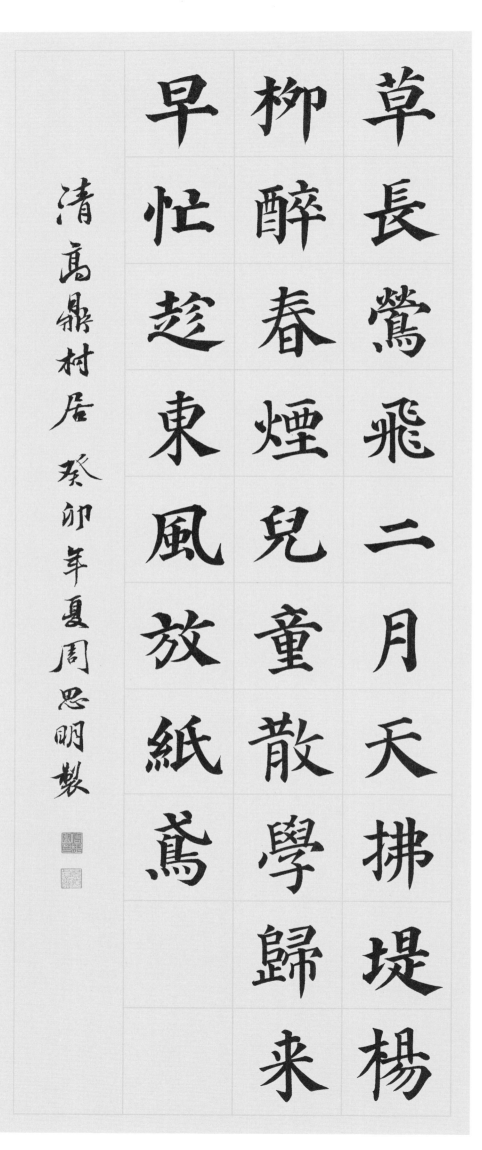

草长莺飞二月天／拂堤杨柳醉春烟／儿童散学归来早／忙趁东风放纸鸢。

草長鶯飛二月天拂堤楊
柳醉春煙兒童散學歸来
早忙趁東風放紙鳶

清高鼎村居癸卯年夏周思明製

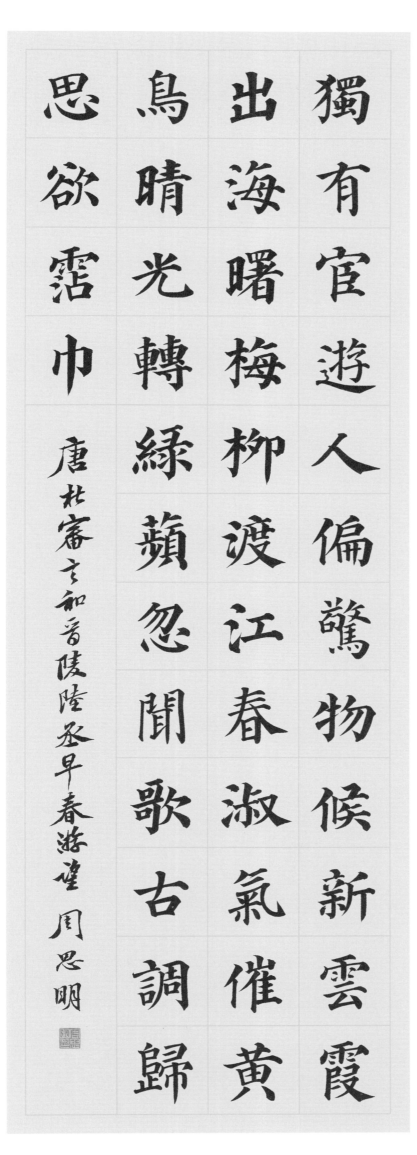

獨有宦遊人偏驚物候新雲霞
出海曙梅柳渡江春淑氣催黃
鳥晴光轉綠蘋忽聞歌古調歸
思欲霑巾

唐杜審言和晉陵陸丞早春游望　周思明

〔唐〕杜審言　和晉陵陸丞早春游望

独有宦游人／偏惊物候新／云霞出海曙／梅柳渡江春／淑气催黄鸟／晴光转绿蘋／忽闻歌古调／归思欲沾巾。

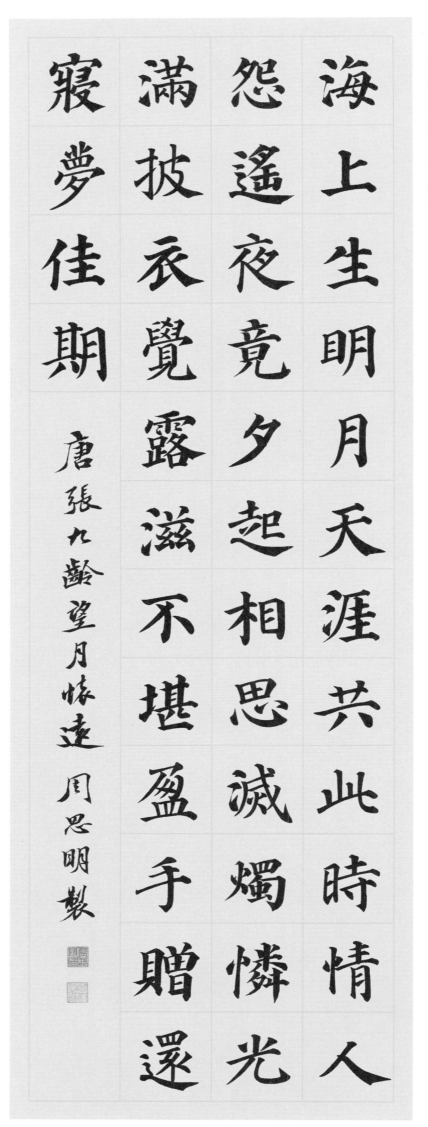

〔唐〕张九龄 望月怀远

海上生明月／天涯共此时／情人怨遥夜／竟夕起相思／灭烛怜光满／披衣觉露滋／不堪盈手赠／还寝梦佳期。

海上生明月天涯共此時情人
怨遥夜竟夕起相思滅燭憐光
滿披衣覺露滋不堪盈手贈還
寢夢佳期

唐張九齡望月懷遠 周思明製

八月湖水平 涵虛混太清 氣蒸
雲夢澤 波撼岳陽城 欲濟無舟
楫端居耻聖明 坐觀垂釣者徒
有羨魚情

唐孟浩然望洞庭湖贈張丞相 周思明製

〔唐〕孟浩然　望洞庭湖赠张丞相

八月湖水平／涵虚混太清／气蒸云梦泽／波撼岳阳城／欲济无舟楫／端居耻圣明／坐观垂钓者／徒有羡鱼情。

楚塞三湘接　荆門九派通　江流
天地外　山色有無中　郡邑浮前浦
浦波瀾動遠空　襄陽好風日　留
醉與山翁

唐王維漢江臨眺　周思明製

〔唐〕王　維　汉江临眺　楚塞三湘接／荆门九派通／江流天地外／山色有无中／郡邑浮前浦／波澜动远空／襄阳好风日／留醉与山翁。

江城如畫裏山晚望晴空兩水

夾明鏡雙橋落彩虹人煙寒橘

柚秋色老梧桐誰念北樓上臨

風懷謝公

〔唐〕李　白　秋登宣城谢朓北楼

江城如画里／山晚望晴空／两水夹明镜／双桥落彩虹／人烟寒橘柚／秋色老梧桐／谁念北楼上／临风怀谢公。

唐李白秋登宣城谢朓北楼 周思明製

好雨知时节／当春乃发生／随风潜入夜／润物细无声／野径云俱黑／江船火独明／晓看红湿处／花重锦官城。

好雨知時節當春乃發生隨風
潛入夜潤物細無聲野徑雲俱
黑江船火獨明曉看紅濕處花
重錦官城　唐杜甫春夜喜雨　周思明製

去郭軒楹敞　無村眺望賒　澄江
平少岸　幽樹晚多花　細雨魚兒
出微風燕子斜　城中十萬戶　此
地兩三家

唐杜甫水檻遣心二首其一　周思明製

〔唐〕杜　甫　水檻遣心二首（其一）

去郭軒楹敞／无村眺望賒／澄江平少岸／幽树晚多花／细雨鱼儿出／微风燕子斜／城中十万户／此地两三家。

道由白云尽春与青溪长时有
落花至远随流水香开门向山
路深柳读书堂幽映每白日清
辉照衣裳　唐刘眘虚阙题　周思明制

江漢曾為客相逢每醉還浮雲
一別後流水十年間歡笑情如
舊蕭疏鬢已斑何因不歸去淮
上有秋山

唐韋應物 淮上喜會梁州故人 周思明

〔唐〕韦应物　淮上喜会梁州故人

江汉曾为客／相逢每醉还／浮云一别后／流水十年间／欢笑情如旧／萧疏鬓已斑／何因不归去／淮上有秋山。

〔唐〕白居易　百花亭

朱檻在空虚／凉风八月初／山形如岘首／江色似桐庐／佛寺乘船入／人家枕水居／高亭仍有月／今夜宿何如。

朱檻在空虚凉風八月初山形
如岘首江色似桐廬佛寺乘船
入人家枕水居高亭仍有月今
夜宿何如

唐白居易百花亭　周思明製

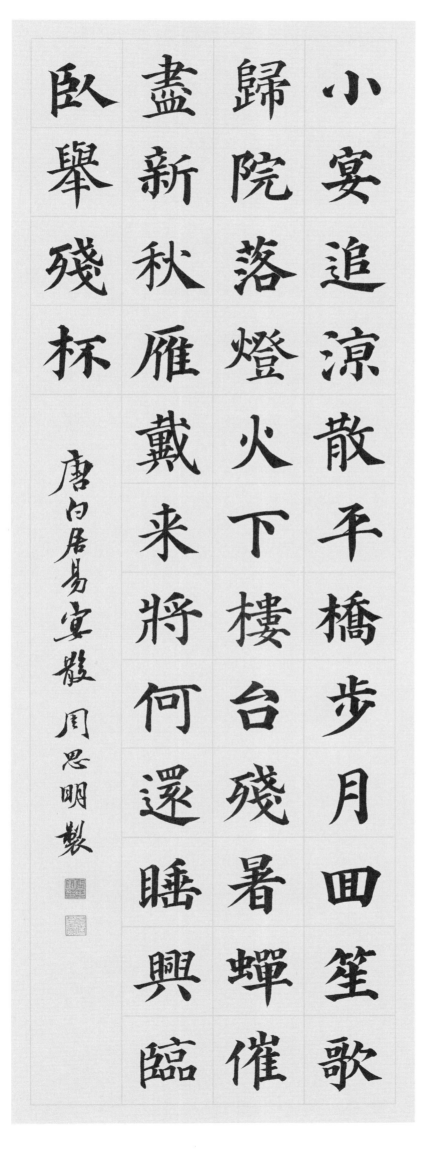

小宴追涼散平橋步月回

歸院落燈火下樓臺殘暑蟬催

盡新秋雁戴來將何還睡興臨

臥舉殘杯

唐白居易宴散周思明製

〔唐〕白居易　宴散

小宴追凉散/平桥步月回/笙歌归院落/灯火下楼台/残暑蝉催尽/新秋雁戴来/将何还睡兴/临卧举残杯。

73

州在钓台边／溪山实可怜／有家皆掩映／无处不潺湲／好树鸣幽鸟／晴楼入野烟／残春杜陵客／中酒落花前。

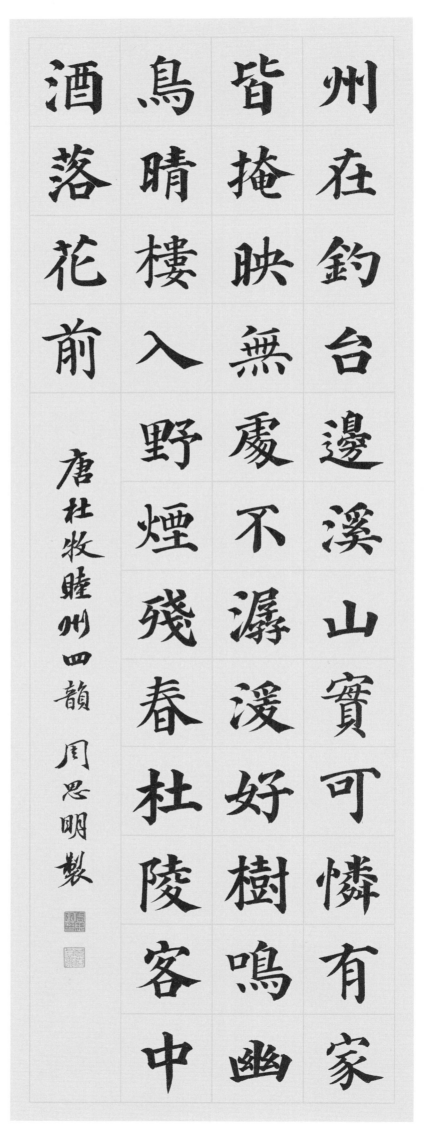

州在釣台邊溪山實可憐有家
皆掩映無處不潺湲好樹鳴幽
鳥晴樓入野煙殘春杜陵客中
酒落花前

唐杜牧睦州四韻　周思明製

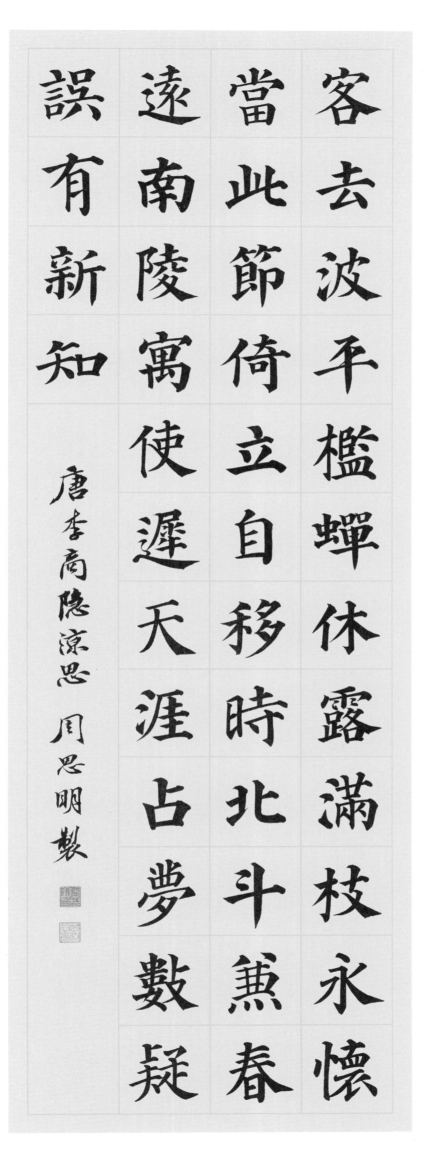

客去波平槛蝉休露满枝永怀
当此节倚立自移时北斗兼春远
远南陵寓使迟天涯占梦数疑
误有新知

唐李商隐凉思　周思明製

〔唐〕李商隐　凉思

客去波平槛／蝉休露满枝／永怀当此节／倚立自移时／北斗兼春远／南陵寓使迟／天涯占梦数／疑误有新知。

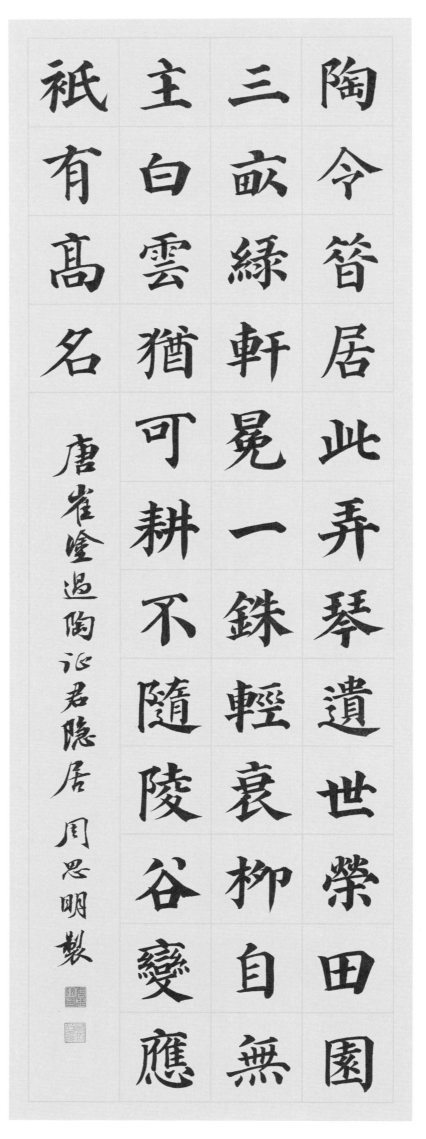

〔唐〕崔　涂　过陶征君隐居

陶令昔居此／弄琴遗世荣／田园三亩绿／轩冕一铢轻／衰柳自无主／白云犹可耕／不随陵谷变／应只有高名。

陶令簹居此弄琴遺世榮田園
三畝綠軒冕一銖輕衰柳自無
主白雲猶可耕不隨陵谷變應
祇有高名

唐崔塗過陶征君隱居周思明製

結廬在人境而無車馬喧問君
何能尔心遠地自偏采菊東籬
下悠然見南山山氣日夕佳飛
鳥相與還此中有真意欲辨已
忘言

晉陶淵明飲酒其五 癸卯年夏周思明製

〔晉〕陶淵明 飲酒（其五）

结庐在人境／而无车马喧／问君何能尔／心远地自偏／采菊东篱下／悠然见南山／山气日夕佳／飞鸟相与还／此中有真意／欲辨已忘言。

77

山光忽西落／池月渐东上／散发乘夕凉／开轩卧闲敞／荷风送香气／竹露滴清响／欲取鸣琴弹／恨无知音赏／感此怀故人／中宵劳梦想。

山光忽西落池月渐東上散髮
乘夕涼開軒臥閒敞荷風送香
氣竹露滴清響欲取鳴琴彈恨
無知音賞感此懷故人中宵勞
夢想

唐孟浩然夏日南亭懷辛大　周思明製

幽意無斷絶此去隨所偶晚風
吹行舟花路入溪口際夜轉西
壑隔山望南斗潭煙飛溶溶林
月低向後生事且弥漫顧爲持
竿叟

唐綦毋潜春泛若耶溪 周思明製

〔唐〕綦毋潜 春泛若耶溪

幽意无断绝／此去随所偶／晚风吹行舟／花路入溪口／际夜转西壑／隔山望南斗／潭烟飞溶溶／林月低向后／生事且弥漫／愿为持竿叟。

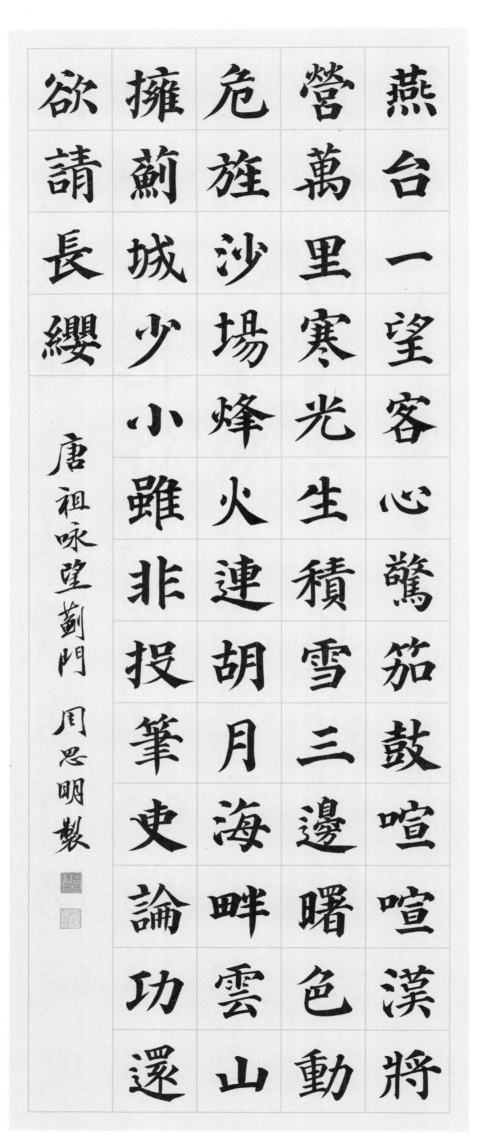

燕台一望客心惊／箫鼓喧喧汉将营／万里寒光生积雪／三边曙色动危旌／沙场烽火连胡月／海畔云山拥蓟城／少小虽非投笔吏／论功还欲请长缨。

燕台一望客心惊箫鼓喧喧汉将营万里寒光生积雪三边曙色动危旌沙场烽火连胡月海畔云山拥蓟城少小虽非投笔吏论功还遂欲请长缨

唐祖咏望蓟门 周思明製

積雨空林煙火遲　蒸藜炊黍餉東
菑　漠漠水田飛白鷺　陰陰夏木囀
黃鸝　山中習靜觀朝槿　松下清齋
折露葵　野老與人爭席罷　海鷗何
事更相疑

唐王維積雨輞川莊作　周思明製

〔唐〕王 維 积雨辋川庄作

积雨空林烟火迟／蒸藜炊黍饷东菑／漠漠水田飞白鹭／阴阴夏木啭黄鹂／山中习静观朝槿／松下清斋折露葵／野老与人争席罢／海鸥何事更相疑。

群山万壑赴荆门／生长明妃尚有村／一去紫台连朔漠／独留青冢向黄昏／画图省识春风面／环珮空归夜月魂／千载琵琶作胡语／分明怨恨曲中论。

群山萬壑赴荆門生長明妃尚有
村一去紫臺連朔漠獨留青冢向
黃昏畫圖省識春風面環珮空歸
夜月魂千載琵琶作胡語分明怨
恨曲中論

唐杜甫咏懷古蹟其三 周思明製

錦裏先生烏角巾
貧慣看賓客兒童喜得食階除鳥
雀馴秋水才深四五尺野航恰受
兩三人白沙翠竹江村暮相對柴
門月色新

唐杜甫南鄰 癸卯年周思明製

〔唐〕杜甫 南鄰

锦里先生乌角巾／园收芋栗未全贫／惯看宾客儿童喜／得食阶除鸟雀驯／秋水才深四五尺／野航恰受两三人／白沙翠竹江村暮／相对柴门月色新。

〔唐〕刘禹锡　酬乐天扬州初逢席上见赠

巴山楚水凄凉地／二十三年弃置身／怀旧空吟闻笛赋／到乡翻似烂柯人／沉舟侧畔千帆过／病树前头万木春／今日听君歌一曲／暂凭杯酒长精神。

巴山楚水凄凉地二十三年弃置身懷舊空吟聞笛賦到鄉翻似爛柯人沉舟側畔千帆過病樹前頭萬木春今日聽君歌一曲暫憑杯酒長精神

唐劉禹錫酬樂天揚州初逢席上見贈　周思明

王濬樓船下益州
收千尋鐵鎖沈江底
石頭人世幾回傷往事山形
枕寒流今逢四海為家日故壘蕭
蕭蘆荻秋

唐劉禹錫西塞山懷古 周思明製

〔唐〕刘禹锡 西塞山怀古

王濬楼船下益州／金陵王气黯然收／千寻铁锁沉江底／一片降幡出石头／人世几回伤往事／山形依旧枕寒流／今逢四海为家日／故垒萧萧芦荻秋。

低几处早莺争暖树谁家新燕啄

春泥乱花渐欲迷人眼

没马蹄最爱湖

襄白沙堤

唐白居易钱塘湖春行　周思明製

〔唐〕白居易　钱塘湖春行

孤山寺北贾亭西／水面初平云脚低／几处早莺争暖树／谁家新燕啄春泥／乱花渐欲迷人眼／浅草才能没马蹄／最爱湖东行不足／绿杨阴里白沙堤。

86

錦瑟無端五十弦一弦一柱思華
年莊生曉夢迷蝴蝶望帝春心托
杜鵑滄海月明珠有淚藍田日暖
玉生煙此情可待成追憶祇是當
時已惘然

唐李商隱錦瑟　周思明製

〔唐〕李商隱　錦瑟

錦瑟無端五十弦／一弦一柱思華年／莊生曉夢迷蝴蝶／望帝春心托杜鵑／滄海月明珠有淚／藍田日暖玉生煙／此情可待成追憶／只是當時已惘然。

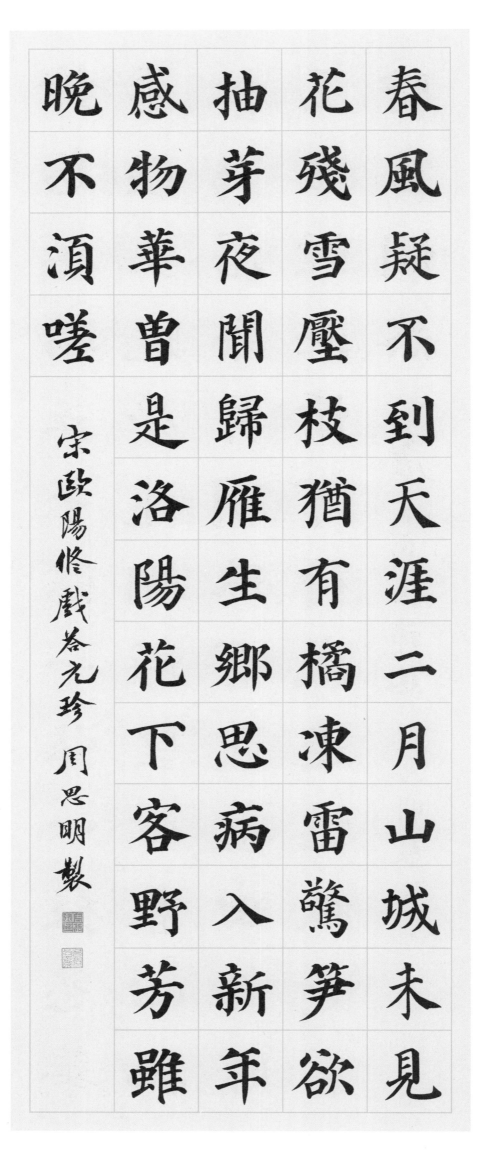

〔宋〕欧阳修 戏答元珍

春风疑不到天涯／二月山城未见花／残雪压枝犹有橘／冻雷惊笋欲抽芽／夜闻归雁生乡思／病入新年感物华／曾是洛阳花下客／野芳虽晚不须嗟。

春風疑不到天涯二月山城未見花殘雪壓枝猶有橘凍雷驚筍欲抽芽夜聞歸雁生鄉思病入新年感物華曾是洛陽花下客野芳雖晚不須嗟

宋歐陽修戲答元珍 周思明製

莫笑農家臘酒渾豐年留客足鷄
豚山重水復疑無路柳暗花明又
一村簫鼓追隨春社近衣冠簡朴
古風存從今若許閒乘月拄杖無
時夜叩門

宋陸游遊山西村 周思明製

〔宋〕陸游　游山西村

莫笑农家腊酒浑／丰年留客足鸡豚／山重水复疑无路／柳暗花明又一村／箫鼓追随春社近／衣冠简朴古风存／从今若许闲乘月／拄杖无时夜叩门。

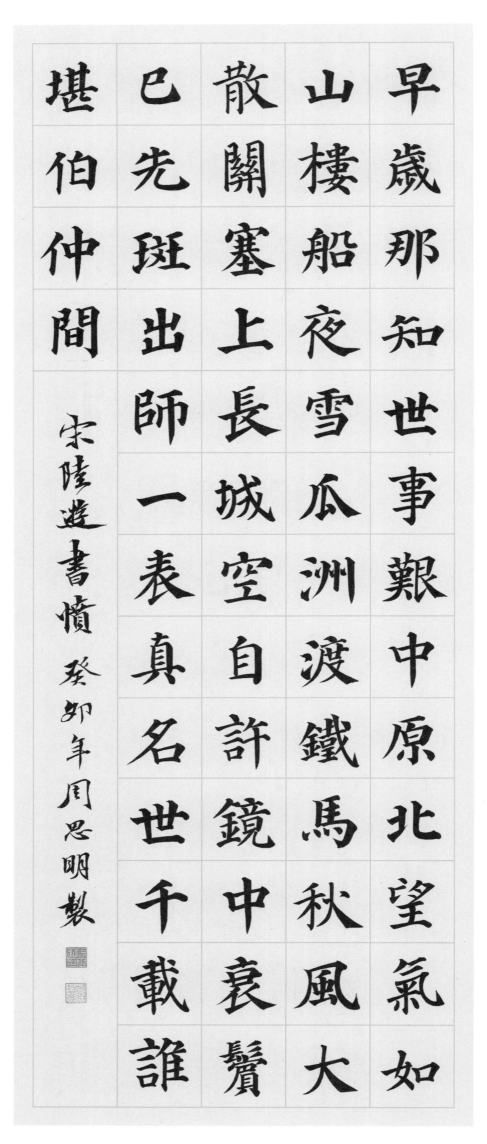

堪伯仲間

巳先斑出師

散關塞上長

山樓船夜雪

早歲那知世

宋陸遊書憤癸卯年周思明製

一表真名世千載誰

瓜洲渡鐵馬秋風大

城空自許鏡中衰鬢

事艱中原北望氣如

明月出天山蒼茫雲海間長風幾萬
里吹度玉門關漢下白登道胡窺青
海灣由來徵戰地不見有人還戍客
望邊邑思歸多苦顏高樓當此夜歎
息未應閒

唐李白關山月 癸卯年周思明製

〔唐〕李 白 关山月

明月出天山／苍茫云海间／长风几万里／吹度玉门关／汉下白登道／胡窥青海湾／由来征战地／不见有人还／戍客望边邑／思归多苦颜／高楼当此夜／叹息未应闲。

〔唐〕李 白 月下独酌（其一）

花间一壶酒／独酌无相亲／举杯邀明月／对影成三人／月既不解饮／影徒随我身／暂伴月将影／行乐须及春／我歌月徘徊／我舞影零乱／醒时同交欢／醉后各分散／永结无情游／相期邈云汉。

花间一壶酒独酌无相亲举杯邀
明月对影成三人月既不解饮影
徒随我身暂伴月将影行乐须及
春我歌月徘徊我舞影零乱醒时
同交欢醉后各分散永结无情游
相期邈云汉

唐李白月下独酌其一 周思明製

暮从碧山下　山月随人归　却顾所来径

〔唐〕李　白　下终南山过斛斯山人宿置酒

暮从碧山下｜山月随人归｜却顾所来径｜苍苍横翠微｜相携及田家｜童稚开荆扉｜绿竹入幽径｜青萝拂行衣｜欢言得所憩｜美酒聊共挥｜长歌吟松风｜曲尽河星稀｜我醉君复乐｜陶然共忘机。

唐李白下终南山过斛斯山人宿置酒　周思明

〔唐〕张志和　渔歌子（西塞山前白鹭飞）

西塞山前白鹭飞／桃花流水鳜鱼肥／青箬笠／绿蓑衣／斜风细雨不须归。

西塞山前白鷺飛桃花流水鱖魚肥青箬笠綠蓑衣斜風細雨不須歸

唐張志和漁歌子　周思明製

江南好∕风景旧曾谙∕日出江花红胜火∕春来江水绿如蓝∕能不忆江南。

江南好風景舊曾諳日出江花紅勝火春来江水綠如藍能不憶江南

唐白居易憶江南 周思明製

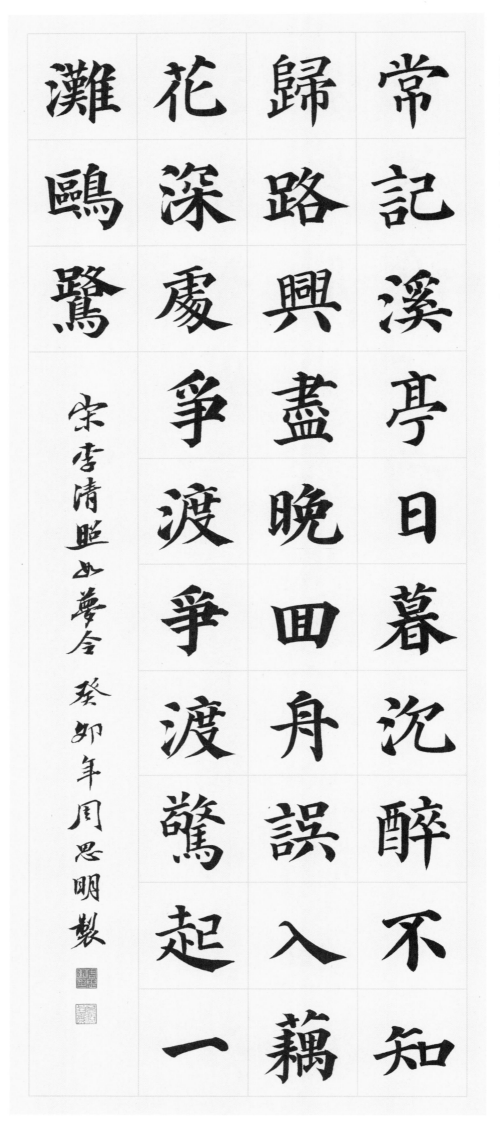

〔宋〕李清照　如梦令（常记溪亭日暮）

常记溪亭日暮／沉醉不知归路／兴尽晚回舟／误入藕花深处／争渡／争渡／惊起一滩鸥鹭。

山下蘭芽短浸溪松間沙路淨無

泥蕭蕭暮雨子規啼誰道人生無

再少門前流水尚能西休將白髮

唱黃鷄

宋蘇軾浣溪沙 癸卯年周思明製 [印][印]

〔宋〕苏 轼 浣溪沙（山下兰芽短浸溪）

山下兰芽短浸溪／松间沙路净无泥／萧萧暮雨子规啼／谁道人生无再少／门前流水尚能西／休将白发唱黄鸡。

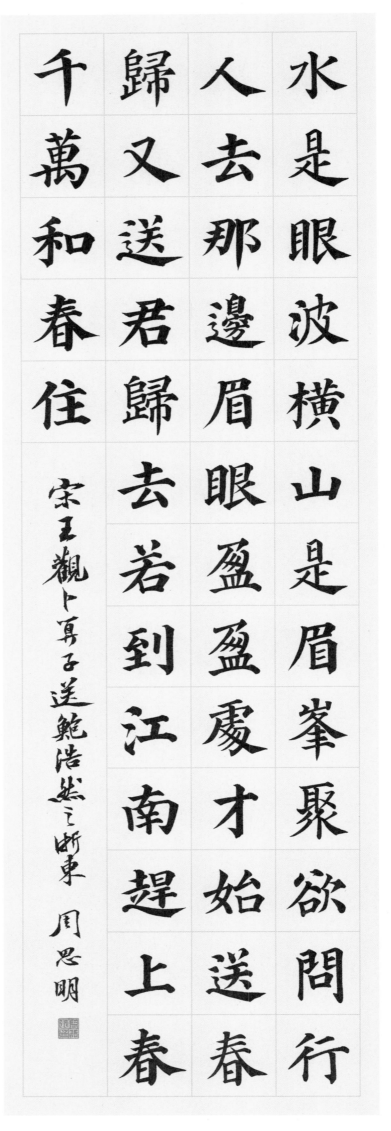

〔宋〕王 观 卜算子·送鲍浩然之浙东　水是眼波横／山是眉峰聚／欲问行人去那边／眉眼盈盈处／才始送春归／又送君归去／若到江南赶上春／千万和春住。

水是眼波横山是眉峰聚欲问行人去那边眉眼盈盈才始送春归又送君归去若到江南赶上春千万和春住

宋王观卜算子送鲍浩然之浙东　周思明

明月別枝驚鵲清風半夜鳴蟬

稲花香裏說豐年聽取蛙聲一

片七八個星天外兩三點雨山

前舊時茅店社林邊路轉溪橋

忽見

宋辛棄疾西江月夜行黃沙道中 周思明製

〔宋〕辛弃疾　西江月·夜行黄沙道中

明月别枝惊鹊／清风半夜鸣蝉／稻花香里说丰年／听取蛙声一片／七八个星天外／两三点雨山前／旧时茅店社林边／路转
溪桥忽见。

〔宋〕范仲淹　渔家傲·秋思

塞下秋来风景异／衡阳雁去无留意／四面边声连角起／千嶂里／长烟落日孤城闭／浊酒一杯家万里／燕然未勒归无计／羌管悠悠／霜满地／人不寐／将军白发征夫泪。

塞下秋来風景異衡陽雁去無留意四面邊聲連角起千嶂裏長煙落日孤城閉濁酒一杯家萬里燕然未勒歸無計羌管悠悠霜滿地人不寐將軍白髮征夫淚

宋范仲淹渔家傲秋思　周思明

莫聽穿林打葉聲何妨吟嘯且徐行
竹杖芒鞋輕勝馬誰怕一蓑煙雨任
平生料峭春風吹酒醒微冷山頭斜
照卻相迎回首向來蕭瑟處歸去也
無風雨也無晴

宋蘇軾定風波周思明製

〔宋〕苏　轼　定风波（莫听穿林打叶声）

莫听穿林打叶声／何妨吟啸且徐行／竹杖芒鞋轻胜马／谁怕／一蓑烟雨任平生／料峭春风吹酒醒／微冷／山头斜照却相迎／回首向来萧瑟处／归去／也无风雨也无晴。

〔宋〕李清照　渔家傲〔天接云涛连晓雾〕

天接云涛连晓雾／星河欲转千帆舞／仿佛梦魂归帝所／闻天语／殷勤问我归何处／我报路长嗟日暮／学诗谩有惊人句／九万里风鹏正举／风休住／蓬舟吹取三山去。

天接雲濤連曉霧星河欲轉千帆舞仿佛夢魂歸帝所聞天語殷勤問我歸何處我報路長嗟日暮學詩謾有驚人句九萬里風鵬正舉風休住蓬舟吹取三山去

宋李清照漁家傲　周思明製

醉裏挑燈看劍夢回吹角連營八百里分麾下炙五十弦翻塞外聲沙場秋點兵馬作的盧飛快弓如霹靂弦驚了卻君王天下事贏得生前身後名可憐白鬚生

宋辛棄疾破陣子為陳同甫賦壯詞以寄之

〔宋〕辛弃疾 破阵子·为陈同甫赋壮词以寄之

醉里挑灯看剑／梦回吹角连营／八百里分麾下炙／五十弦翻塞外声／沙场秋点兵／马作的卢飞快／弓如霹雳弦惊了／却君王天下事／赢得生前身后名／可怜白发生。

〔宋〕苏 轼 江城子·密州出猎

老夫聊发少年狂／左牵黄／右擎苍／锦帽貂裘／千骑卷平冈／为报倾城随太守／亲射虎／看孙郎／酒酣胸胆尚开张／鬓微霜／又何妨／持节云中／何日遣冯唐／会挽雕弓如满月／西北望／射天狼。

老夫聊发少年狂左牵黄右擎锦

帽貂裘千骑卷平冈为报倾城随太

守亲射虎看孙郎酒酣胸胆尚开张

鬓微霜又何妨持节云中何日遣冯

唐会挽雕弓如满月西北望射天狼

宋苏轼江城子密州出猎 癸卯年夏周思明製

104